그 자체로 아름다운 생명이어라

그 자체로 아름다운 생명이어라

초판 1쇄 | 2024년 1월 14일 펴냄

지은이 | 정성한

북디자인 | 루디아153

펴낸 곳 | 도서출판 훈훈
주소 | 경기도 고양시 덕양구 소원로267
이메일 | toolor@hanmail.net
홈페이지 | blog.naver.com/toolor
인스타그램 | @hunhun_hunhun

그 자체로
아름다운 생명이어라

정성한

흔흔

톨스토이 농장입니다

반갑습니다

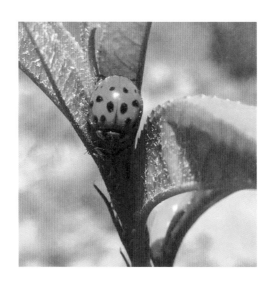

목 차

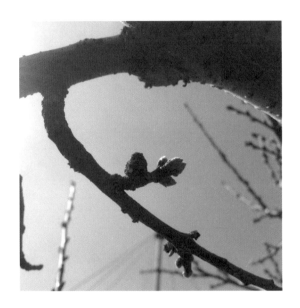

권정생

선생님이 쓰신 동화, '강아지 똥'을 아시나요. 돌담길 아래 강아지 똥이 민들레 새싹을 품어 안고 녹아서 하늘의 별만큼이나 아름다운 민들레 꽃을 피우게 한다는 이야기지요. 봄을 기다리는 복숭아 작은 꽃망울 바로 옆에 이름 모를 새 한 마리가 똥을 누었네요. 크기로 보아 꽃망울이나 똥이나 비슷한데, 저 새똥도 꽃망울을 품어 안고 녹아서 꿀처럼 다디단 복숭아 익어지게 할까요?

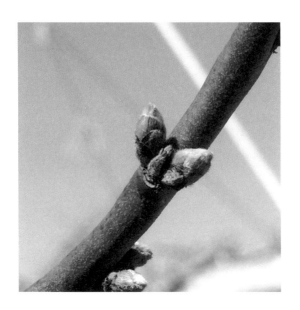

봄이 오면,

나무들이 '움튼다.' 하지요. 겨우내 잠자던 몽우리가 깨어난다는 뜻입니다. '새싹이 난다.'라는 말과는 좀 다릅니다. 복숭아나무엔 꽃이 될 몽우리와 잎과 가지가 될 몽우리가 있지요. '꽃망울과 잎망울' 또는 '꽃눈과 잎눈' 이렇게 부릅니다. 이 두 가지는 함께 짝을 이루지요. 짝이라니 '꽃눈 한 개, 잎눈 한 개.' 이런 식이면 좋겠지요? 잎눈을 기준으로, 잎눈 한 개에 꽃눈이 없거나 많게는 열 개 이상도 붙어 있습니다. 좀 이상하지요? 하지만 대부분 잎눈 한 개에 꽃눈 두 개, 1:2입니다. 농부는 잎눈과 꽃눈의 비율로 나무의 건강을 알아봅니다. 잎눈 없이 꽃눈만 많으면, "힘이 약하다!" 하고, 잎눈만 많으면, "힘이 세다!" 하지요. 사진에 가운데 부분이 잎눈, 양쪽이 꽃눈입니다.

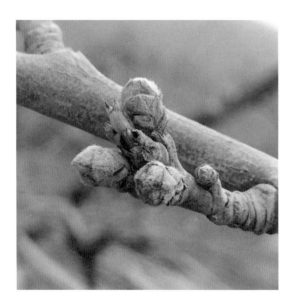

앞글에서

복숭아 잎망울(잎눈)과 꽃망울(꽃눈) 이야기를 했었지요. 벗님들이 당장 정원으로 달려가 진짜 그런지 나무 몽우리들을 살펴보셨나 봅니다. 심지어 철쭉 몽우리에 정체를 밝히라 요구한 벗님도 있으신 듯하고요. 사실 잎눈과 꽃눈이 아주 뚜렷이 구별되는 나무가 그리 많지 않습니다. 감나무만 해도 몽우리에서 싹이 나와 잎과 줄기가 형성되면서 꽃눈이 나오니까요. 대추는 잎눈이 먼저 나오고 꽃눈이 나오는데 너무 작아서 대추꽃이 있는지도 모르는 분들이 많아요. 사과는 어떻고요. 한 몽우리에서 잎과 꽃이 한 무더기 나오지요. 실은 복숭아 농사 오래 지으셨어도 아직 잎눈과 꽃눈을 구별 못 하시는 분도 계신답니다. 꽃눈이 살짝 부풀어 오른 사이에 잎눈이 고갤 내밀었네요. "1:3이네!"

용왕님의 병을 고치러 토끼를 등에 업고 용궁으로 헤엄쳐 가는 비

장한 표정의 거북이와 거북이 등에서 마냥 즐거운 토끼

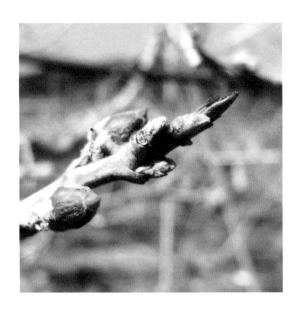

'봄이 되면

꽃이 남쪽부터 핀다.' 이젠 이 말을 이렇게 바꿔야 할 듯합니다. '봄이 되면 꽃은 대도시 주변부터 핀다.' 복사꽃만 놓고 보면 그 말이 꼭 맞습니다. 도시 주변이나 아파트 밀집 지역 또는 고속도로 인근일수록 꽃도 빨리 피고 열매도 일찍 익지요. 도회지와 차량의 열기 때문에 그렇습니다. 반면에 도회지에서 멀고 산으로 둘러싸인 저희 농장은 가까운 면 소재지 주변보다 3, 4일에서 심지어 일주일도 늦는 경우가 있습니다. 아직도 공기가 쌀쌀하니까요. 그래도, 모든 생명은 어김없이 제철을 맞습니다.

잎눈은 고갤 쭉 빼고, 꽃눈은 혀를 내밀며, 거북이 한 마리와 토끼 두 마리가 경주하듯 하네요. 누굴 만나고 싶어 저토록 서둘러 가는지….

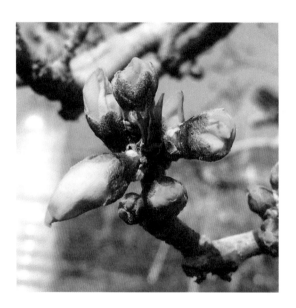

지난 주중에

비가 흠뻑 온 후 날씨가 따뜻한 탓에 영 피지 않을 것 같던 꽃들이 많이 피어났습니다. 꽃은 일곱 차례에 나누어 피어납니다. 모든 꽃눈이 한꺼번에 피는 게 아니라, 일곱 형제 태어나듯 그렇게 차례로 피어난다는 뜻입니다. 제일 먼저 피는 첫째는 모두 4월의 냉해에 죽습니다. 둘째와 셋째는 잘 수정되어 열매가 되는데, 둘째가 제일 튼실하지요. 넷째는 씨까지 생기다 떨어지고, 다섯째와 여섯째는 늦게 핀 까닭에 수정되지 못한 채 떨어집니다. 막내 일곱째는 형아 언니들 다 필 때 고집 피우며 꼭 숨어 있다가 둘째 셋째가 다 커서 익어갈 무렵인 여름에 빼꼼히 얼굴을 내밀지요. 엄지손가락만 한 열매도 남기는데 제법 맛있답니다. 저 집은 잎눈 하나에 꽃눈이 칠 형제네요.

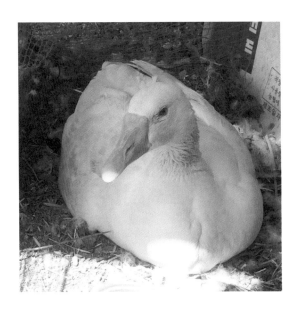

저희 농장에

거위 암컷 한 마리가 작년 여름 어간에 입양되어 왔지요. 닭들과 섞여 살며 보호자 역할도 합니다. 거위는 봄에만 알을 낳는데, 3월 들어 이틀에 하나씩 꼬박꼬박 알을 낳더군요. 신기해서 처음엔 이걸 어떻게 먹나 고민하다 그냥 큰 계란이라 생각하고 삶아 먹기도 하고 프라이해 먹기도 했습니다. 4월 들어선 둥지를 만들더니 알을 품더군요. 그래도 꺼내 먹었지요. 무정란이잖아요. 그런데 어느 날부터 매우 신경질적인 반응을 보이더군요. 하는 수 없이 그냥 뒀지요. 거위가 잠시 둥지를 비운 사이 알을 몇 개나 품고 있나 싶어 살펴보았더니, 아니 글쎄, 알만한 돌을 하나 가져다 품고 있잖아요. 벌써 두 주째 저러고 있어요. 때가 되면 돌에서 무어라도 나오려 나요?

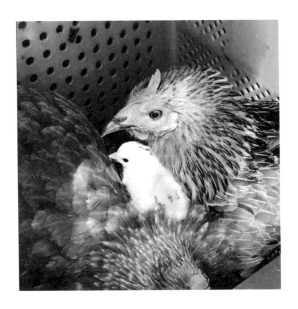

식구가

늘었습니다. 암탉이 병아리 여덟 마리를 부화시켰지요. 까치, 황조롱이, 개, 고양이, 쥐 등 주변에 온통 병아리를 노리는 게 많으니 단도리 잘해야 합니다. 거위가 알 대신 돌을 품고 있다고 했지요. 어느 벗님이 안쓰러우니 거위 알을 구해 넣어 주거나 하다못해 닭 알이라도 넣어주라고 하시더군요. 거위 알은 구할 수 없어 돌을 치우고 닭 알 몇 개 넣어 주었지요. 잘 품어 부화되면 거위가 병아리 데리고 다니는 거 보는 일도 재미있을 것 같고, 마침 '미운 오리새끼' 이야기도 생각났습니다. 다음 날, 거위가 자릴 비운 사이에 둥지를 보았더니, 다 먹어 없애 치워 버렸더군요. 하! 이후로는 그냥 맨땅을 품고 있습니다. 지구를 품나 봅니다.

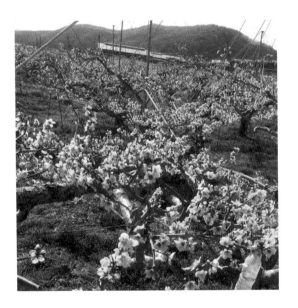

어느덧 농장의 복사꽃이 활짝 피었습니다. 농장 한쪽 편에 사다리를 놓고 꼭대기에 올라가 찍었는데 언뜻 한반도 지형이 나타나네요. 저에게만 그렇게 보이나요?

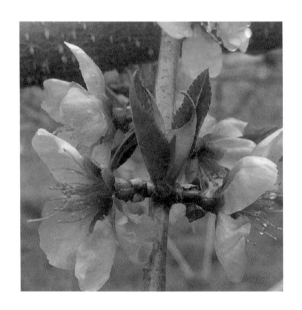

기억나시지요?

잎눈과 꽃눈 이야기 말입니다. 둘의 비율이 보통은 1:2인데, 잎눈은 두 꽃눈 사이에 끼여 존재감이 아주 작았지요. 꽃눈은 어느덧 꽃이 되었고, 꽃잎이 바람결과 비에 젖어 떨어지고 나면 열매로 탈바꿈하게 될 것입니다. 사람과 벌들이 온통 화려하고 예쁜 꽃봉오리들에만 관심을 보이는 사이, 그 존재감 없어 보이던 잎눈들이 어느덧 자라 불쑥 고갤 내밀었습니다. 고 듬직한 꽃눈들 틈새에 겨우 비집고 자리하던 잎눈들은 곧 나무의 모든 공간을 독차지할 것입니다. 언뜻, 꽃눈의 화려함을 시샘한 잎눈들이 꽃눈들을 밀어낸 것처럼 보이지요. 그런데, 사실은 꽃눈을 더 아름답고 맛있는 열매로 키우려는 잎눈의 눈물겨운 사랑과 헌신의 시작이랍니다.

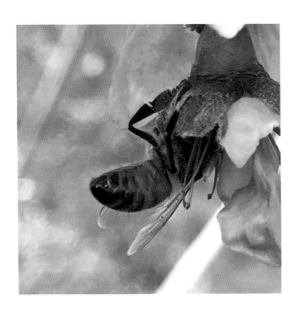

오늘은 벌이랑 일했습니다.

농장엔 복사꽃이 한창입니다. 4월의 서리와 비로 나무들이 좀 힘들어했지만 잘 이겨나가고 있습니다. 오늘따라 햇살이 참 좋아 나무 사이를 다니며 가지들을 꼼꼼히 살펴, 상한 가지들은 잘라주고, 힘에 부친 가지들은 꽃들을 따내 잎 순이 힘을 받도록 도와주었지요. 벌들도 꽃을 옮겨 다니며 열심히 일하고 있더군요. 그런데 언뜻, 벌이 이제 막 피어난 화려한 꽃이 아니라 꽃잎이 다 떨어져 가는 꽃을 주로 찾는다는 사실을 발견했습니다. 아하, 그런 꽃에 꿀이 더 많은가요?

복사꽃은

언제 보아도 참 아름답고 뭔가 신비함이 묻어납니다. 그래서인가
요? 신선이나 도인과 관련된 옛이야기들에 등장하기도 하지요. 유
비-관우-장비, 세 사람의 '도원결의'도 있고요. 복숭아 재배 기록은
중국 고대 문헌에 처음 등장한답니다. 그만큼 오래되었지요. 지난
주 몰아친 비바람 까닭에 꽃잎들이 다 떨어졌습니다. 농부에겐, 아
름다운 복사꽃을 올핸 더는 볼 수 없네 싶어 아쉽기도 하고, 잠시
누렸던 멋과 낭만을 내려놓고 이제 다음 일을 준비해야 하는 긴장
의 순간이기도 합니다. 화려했던 꽃봉오리는 암술과 수술이 다 드
러나도록 벌거벗었습니다. 대신 열심히 자라 있는 잎들이 우리들
의 시선을 다른 곳으로 돌려 꽃봉오리의 부끄러움을 가려 줄 것입
니다. 사랑이니까요.

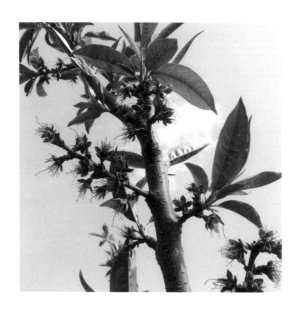

요즘 하루가 다르게

잎눈이 자라고 있습니다. 이젠 잎눈들의 세상입니다. 잎눈은 홀로 자라기도 하지만, 대부분은 하나 이상 심지어 열 개 이상의 꽃봉오리들을 책임지고 있습니다. 만약 잎눈은 없고 꽃봉오리만 있는 가지가 있다면, 그 가지는 서서히 말라 죽습니다. 잎눈의 돌봄을 받지 못하기 때문이지요. 아직 꽃봉오리들은 나무 자체가 가지고 있는 영양분을 먹고 자랍니다. 작년 가을 햇살과 땅의 기운을 받아 나무들이 뿌리와 줄기에 모아놓은 영양분이지요. 그러다 5월이 지나면 이제 잎들이 이미 열매가 된 꽃봉오리들을 먹여 살릴 것입니다. 그때를 위해 잎눈은 열심히 자라는 거랍니다. 사진에, 홀로 잎눈과 꽃봉오리를 거느린 잎눈, 그리고 잎눈 없이 꽃봉오리들만 있는 가지가 있네요

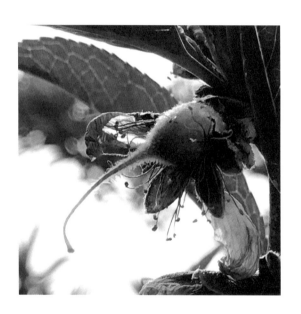

'사랑의 노예!'

복사꽃의 꽃말입니다. 처음 알았지요. 아무런 상념도 허용하지 않고 사람을 그냥 어떤 세계로 깊이 끌고 가는 듯한 느낌을 받게 했었던 이유를요. 열매는 어떻고요. 불그스레 빛나는, 옛 신부의 연지곤지는 분명 그 색입니다. 오늘, 열매를 잉태하는 꽃을 보았습니다. 화사함과 먼, 추하고 빛바래고 떨어지고 고개 숙이고 말라비틀어지는, 누구도 유혹하지 않고 홀로 서는, 잎새 아래 자신의 색을 감추는, 하늘빛과 비와 바람에 온몸을 내어 맡기는. 아하, 그래서 사랑의 노예이군요. 모두의 사랑에!

어느새

요만큼이나 자랐습니다. 꽃잎의 흔적은 이제 깨끗이 사라지고, 암술만이 마치 갓난아기의 탯줄인 양 꼬리처럼 남아 있네요. 낮에는 강한 햇살을 피해 이파리들을 엄마 치마 삼아 숨어 있다가, 해거름 질 무렵 동생들 손 잡고 달맞이 나왔답니다. 그렇다고 우리가 야행성은 아니지요. 사방이 어두워지고 달님이 더 밝아지면 우린 마실을 끝내고 풀벌레 소리 들으며 깊은 잠에 빠진답니다. 유난히 부지런 떠는 농장의 수탉과 거위가 새벽을 깨우면 제일 먼저 달님이 어디쯤 가셨는지 보아야지요. 그리고 내 몸이 어제보다 얼마나 더 컸는지 재 보기도 하고요.

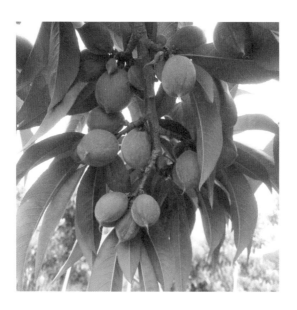

두 주째

열매솎기하고 있습니다. 강한 자외선에서 얼굴을 보호하기 위해 선크림을 바른 후, 공공 근로하시는 아주머니들이 쓰시는 모자를 눌러 쓰고, 선글라스를 낍니다. 햇빛이 강렬하기도 하지만 열매에서 날리는 미세 털 가루가 눈에 들어가거든요. 마스크도 씁니다. 일에 집중하다 보면 나도 몰래 입을 헤~ 벌리게 되고, 털 가루가 목에 들어가 캑캑거리거든요. 저의 모습이 상상되시나요? 복사꽃이 나무 가득 피었을 때는 그렇게 아름답고, "저 꽃이 다 열매구나!" 싶어 가슴 뿌듯하더니만, 그 꽃이 다 열매가 되어 달려 있다 보니 일일이 솎아내는 게 여간 힘든 일이 아닙니다. 4월에 핀 꽃망울의 대략 20% 정도만 끝까지 열매로 남지요. 그럼, 사진의 열매 중 어느 게 남을까요?

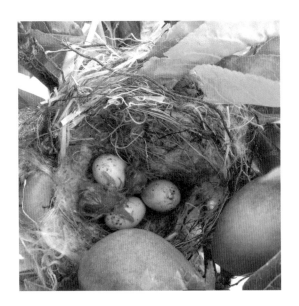

오래전

어느 자연관찰 선생님께서 그러시더군요. 꽃밭에 나비와 벌에게 익숙한 꽃들이 있어야 한다. 그래야 나비와 벌이 찾아오고, 또 작은 새가 찾아오고, 큰 새도 찾아온다. 익숙한 꽃에 입맛에 맞는 꿀이 있으니 나비와 벌레가 와서 먹고, 나비와 벌을 잡아먹으러 작은 새가 오고, 작은 새를 잡아먹으러 큰 새가 온다. 이렇게 꽃밭을 중심으로 먹이 사슬이 형성되지요. 그런데 우리네 꽃밭에는 나비나 벌에게는 낯선 외래종 꽃들만 있으니 말 그대로 꽃밭에 꽃들만 있다고요. 나비나 벌도 새도 없는 삭막한(?) 꽃밭입니다. 과수원도 그렇지요. 까딱하면 나무와 과일만 있는 삭막한 과수원이 되겠네요.

아기새가 죽은 척해요. 저를 기억 못 하겠지요?

'여럿이서 함께 피는 꽃'

농장에는 철 따라 다양한 꽃이 피고 집니다. 무심한 농부가 눈길 한번 주지 않아도 해마다 제철에, 제 자리에 저렇게 바람에 흔들리며 피었다가 지지요. 문득, 들꽃 중에 여럿이서 함께 꽃 한 송이를 이루어 피는 꽃들이 많다는 사실을 알았습니다. 가까이 보면 여럿인데 멀리 보면 하나인…. 자연에서 배운다지만, 정말 배울 걸 배우고 있는지 스스로 물어봅니다. 모진 비바람에 흔들리면서도 때 맞추어 제 자리에서 함께 피어나는 들 꽃봉오리처럼, 그렇게 사랑으로 뭉쳐진 삶이 되고 싶습니다.

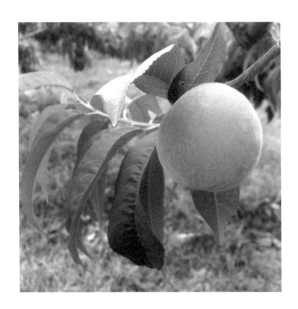

하하,

벌써 제가 요만큼 컸습니다. 얼마큼이냐고요?

주먹 꼭 쥐고 갓 태어난 아기 손만큼이지요. 누가

먹여 키우냐고요? 알라딘의 요술 빗자루 마냥

저를 붙들고 있는 저 이파리들이 광합성으로

얻은 영양분을 제게 주지요. 에게, 잎사귀가

너무 빈약해 보인다고요? 걱정하지 마세요.

사진에 보이지 않는 곳에 있는 수많은

이파리가 각자 얻은 영양분을

제 친구들 모두에게 골고루

나누어 주니까요.

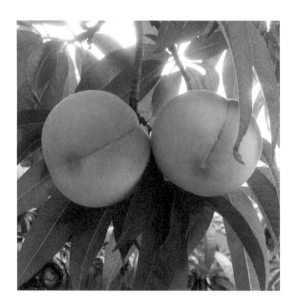

7년 전,

우리 가족이 홀연히 세계 공동체 순례를 떠났지요. 첫 목적지로 미국 브루더호프 공동체에서 한 달을 머문 후, 다음 목적지가 정해지지 않아 참 애가 탈 때였습니다. 중남미 어느 나라의 선교사님이 저희를 초대하더군요. 그곳이 참 아름다운 나라라면서요. 저희가 아름다운 곳을 찾아 집을 떠난 건 아니라고 했더니, 사실은 '뜻이 좀 통하는 사람이 가장 그립다.'는 속내를 드러내시더군요. 많이 망설였지요. 그러는 사이 캐나다 한 공동체에서 저희의 방문을 허락한다는 연락이 왔고, 아름다운 나라에 갈 기회는 아쉽지만 포기했습니다. 농사는, 자기 뜻을 늘 확인하는 외로운 노동인듯합니다. 가끔 저도 뜻이 좀 통하는 사람이 그립지요. 그래서 함께 뜻이 익어가면 좋겠습니다. 저 복숭아들처럼요. (2017)

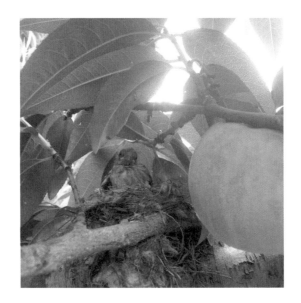

이제 십일 정도 지나면

복숭아 수확이 시작될 것입니다. 요즘 하는 일은 나무 한 그루 한 그루 돌며 열매 하나하나 살피는 것이지요. 혹 크다 만 것은 없는지, 균이 생기지나 않았는지, 요사이 어떤 벌레가 활동하는지…. 그러다 보면 간혹 깜짝 놀라는 일도 생깁니다. 폴짝 뛰어오르는 개구리, 풀숲에서 엄마 기다리다 혼비백산 도망치는 아기 고라니, 혼자 둥지에 남아 있다가 위협을 느껴 풀숲으로 뛰어내리는 아기 새…. 개구리나 아기 고라니는 어찌해볼 도리 없지만, 아기 새는 풀숲에서 찾아내 다시 둥지에 올려 줍니다. 바둥거리다가도 손바닥에 올려놓으면 가만있지요. 처음 맞닥뜨린 사람이 신기했던지 아기 새가 절 물끄러미 쳐다보네요. 좋은 인상을 받게 되었길 바랍니다.

작물은

농부의 발걸음 소리를 듣고 자란답니다. 부지런한 농부가 더 많이 수확한다는 뜻이겠지요. 저도 농장을 열심히 돌아다니는 편에 속합니다만, 때론 전혀 엉뚱한 일이 벌어지기도 합니다. 오늘도 일과를 마무리하며 모든 나무가 고루 제 발걸음 소리를 들을 수 있도록 정성껏 농장을 걸었지요. 열매도 더 굵어지고 당도도 더 높아지길 바라는 간절함과 함께요. 한참 걷는데 뒤에서 우지끈 소리가 들려 뒤돌아보니, 큰 가지 하나가 그대로 넘어지는 거 있지요. 헉, 태풍이나 비가 온 것도 아니고, 그냥 발걸음 소리 들려주며 지나갔을 뿐인데…. 하긴 매년 수확을 바로 앞두고 열매의 무게 때문에 이런 일이 한두 번은 있습니다. 혹시, 제 간절함이 부담되어 그러진 않았겠죠?!

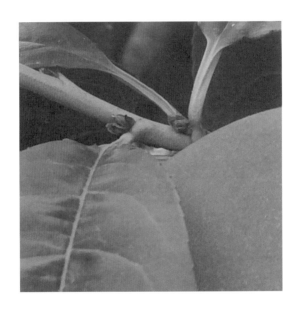

아기가

태어나기까지 임신 기간은 10개월이지요. 송아지도 10개월이고
요. 닭은 3주, 21일입니다. 혹 복숭아에도 임신 기간이 있다면 믿
으시겠나요? 복숭아는 좀 독특한 생체주기를 가진 듯합니다. 매년
6, 7월이면 이듬해 열매를 결정짓는 꽃눈이 형성되니까요. 이때 나
무의 영양 상태에 따라 잎눈이 되기도 하고 꽃눈이 되기도 하지요.
영양이 적당하면 잎눈과 꽃눈 비율이 적당하고, 과하면 잎눈이, 적
으면 꽃눈이 많아지지요. 이제 이 글을 처음부터 읽으신 벗님들이
라면 '잎눈과 꽃눈'이라는 말, 아시지요? 그러고 보면 이제 막 수확
을 시작한 복숭아나무는 이미 임신 2개월은 되었네요? 하하. 사진
은, 붉게 익은 복숭아를 달고 있는 가지의 잎 마디에 형성된 꽃눈
들인데, 보이지요?

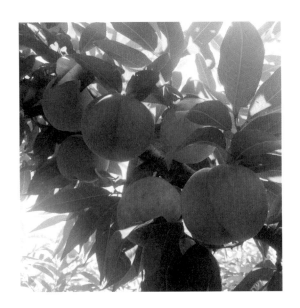

아직도(?)

나무에 복숭아가 주렁주렁 달려 있습니다. 나무 앞에서 농장을 방문하는 지인들이 신기해하며 기념사진을 찍습니다. 그런데 저마다 꼭 걱정스러운 한마디씩 합니다. 다 익은 것 같은데 빨리 따내야 하지 않느냐고요. 아마 어디에서 듣긴 들은 모양입니다. 열매가 다 익으면 어느 날 갑자기 다 떨어져 버린다고요. 사실은 그렇지 않습니다. 열매마다 익어가는 속도가 다릅니다. 그리고 나무가 건강하면 다 익은 열매라 해도 오래 붙들고 있습니다. 다 익었다고 나무가 얼른 떨어트려 버리지 않는다는 거지요. 그것도 한꺼번에 몽땅! 사람도 그렇잖아요. 자식들이 다 컸다고 한꺼번에 다 시집·장가 보내 버리는 부모가 세상에 어디 있답니까? 결혼할 준비가 되어 있는 자식부터 하나씩 보내지요. 나무도 사람과 똑같습니다.

"나 여기 있어요!"

어제오늘 강한 바람을 동반한 폭우가 쏟아졌습니다. 나무를 얼마나 흔들고 때려 대던지요. 길지도 않은 30여 분 정도인데, 나무는 물론 과일 하나 남아나지 않겠다 싶더군요. 비바람이 그친 후, 마음 단단히 먹고 손수레 끌고 갔지요. 그런데…. 비에 흠뻑 젖은 잎사귀들 사이로, 여기저기서 "나 잘 붙어 있어요." 하며 수줍은 듯 붉은 얼굴 내미는 복숭아들과 눈이 마주쳤습니다. 기분이 참 좋더군요. 그러면서 제 입에서 나온 말이, "얘들아, 수고했다. 끝까지 잘 익어야지!" 였습니다. 비에 젖은 잎사귀들 사이에서 마주친 눈빛이 또 있었습니다.

"꼭꼭 숨어야지. 머리카락 보였잖아!"(2017)

"아니야, 내가 더 미안해!"

폭우로 한껏 떨어져 있는 복숭아들을 주워 모으다 눈이 딱 마주쳤습니다. 먼저 말을 걸어왔지요. 불그스레 상기된 얼굴로. "미안해요. 끝까지 매달려 있지 못하고 떨어져 버렸어요." 순간 당황했습니다. 제 속마음을 들켜버린 듯해서.

이번 폭우로 톨스토이 농장이 있는 금강 주변 도시들에 피해가 심합니다. 보는 제 속이 탈 정도로요. 그것도 잠시, 제 땅에 떨어진 복숭아 하나하나 줍는 게 더 속이 탔습니다. 그런데 저 아이가 미안해하다니요. 참 부끄러웠습니다. 이 만남을 기억하고 싶어 얼른 찍었습니다. (2023)

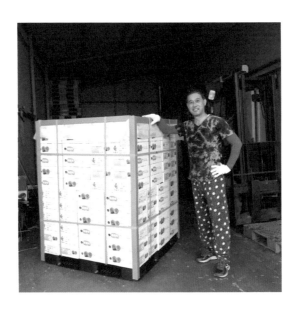

'나도 수출역군!'

60, 70년대에 걸쳐 초중고를 다니던 시절, 사회도덕 수업이나 훈화 시간에 늘 어김없는 듣던 말이 있습니다. '1980년도 수출목표 100억 불.' 산업화 시대에 '우리도 한번 잘살아 보세!' 하며 내건 구호인데, 어린 나이에 그 해가 되면 진짜 신세계가 펼쳐지는 줄 알았지요. 살다 보면, 이전엔 나와 전혀 무관한 듯 보였던 일이 내일이 되어 있는 때도 있네요. 어제 착한 복숭아 2킬로짜리 한 팔레트를 홍콩으로 보냈습니다. 우리 벗님들에게서처럼 그곳에서도 귀하게 여겨졌으면 합니다. (2018)

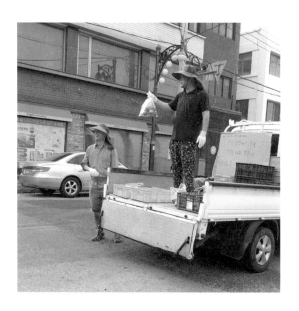

"우리 복숭아 맛있어요!"

함께 일하는 벗님의 제안으로, 너무 익어 배송하기 힘든 복숭아들을 트럭에 싣고 가까운 군산 근대화 거리 모퉁이에서 지나가는 분들에게 팔았습니다. 처음엔 참 어색했는데, 함께 가신 분들의 격려에 힘입어 그런대로 해냈지요. 세상 속으로 한 걸음 더 들어간 듯했습니다. (2023)

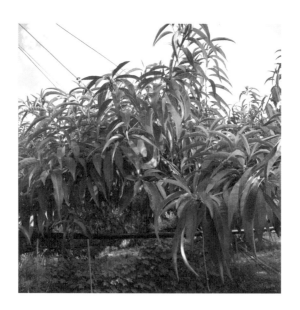

'나를 왜 못 찾는 거야?'

복숭아 수확이 마무리되면, 일부러 다 따내지 않고 이곳저곳 눈에 띄게 제법 달아 놓습니다. 그러면 이후 가까운 공동체 학교 아이들이 와서 보물찾기하듯, 술래잡기하듯 하나씩 찾아내 다 따 가지요. 그 옛날 이삭줍기 갔을 때 여기저기 흘려놓았던 그 인정 넘치는(?) 주인에게 배운 거지요. 오늘, 꼭꼭 숨어 있는 그 녀석을 발견했습니다. 숨바꼭질하다 너무 꼭 숨어버린 아이가 미워 그냥 내버려 두고 갔던 기억이 나더군요. 그래도 숨은 아이로서는 서운하지요. 무섭기도 하고! (2018)

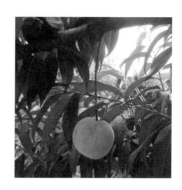

한 알의 멋진

복숭아를 키워낸 자랑스러운 가지의 마지막 흔적입니다. 멋진 공중회전을 하는 곡예사를 든든히 붙잡고 있던 생명줄 마냥, 그렇게 그 자리에 여전히 있습니다.

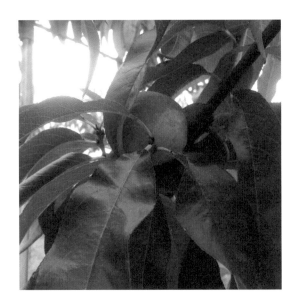

기억하시나요?

복숭아도 늦둥이가 있다는 사실을요. 앞서 복사꽃은 일곱 차례에 걸쳐 핀다 했었습니다. 첫째에서 여섯째까지는 봄에 피는데 막내 일곱째는 다른 형제들 다 열매가 익어 팔려나간 뒤에야 꽃이 피고 열매가 익지요. 열매도 작아 농부들이 눈길도 잘 안 줍니다. 가을 전정하기 위해 농장에 갔다가 뜬금없이 엄지손가락보다 작은 열매를 발견하게 되지요. 털복숭아 나무는 이런 경우가 없고, 주로 천도에서 그렇습니다. 늦둥이 사랑은 특별하지요. 복숭아나무는 어떨지 모르겠습니다. 무슨 마음으로 느지막하게 열매를 달았을까요? 집착일까요, 미련일까요. 저도 어떤 속내가 있겠지요. 감나무가 몇 그루 있습니다. 서서히 익어가네요. 가을엔 한번 놀러들 오십시오.

청명한 하늘,

시원한 바람에 섞여 오는 풀 내음, 귓가를 간지럽히는 풀벌레 소리! 오늘 농장에서 눈 코 귀로 만난 하루입니다. 7월 말로 올해 복숭아 농사 억지로 끝내 놓고, 방황 좀 했지요. 폭우 폭염 무지 무능 등등 여러 탓을 찾아도 속 시원하지 않았습니다. 그게 어디 한두 번 이야죠. 오후 과수원 한편에서 복숭아나무 손질하다 문득 들리는 소리, "내년엔 더 잘하면 되지 뭐!" 체념도, 격려도 아닌, 누군가 내 마음에 담아 준 소리. 다시 꿈꾸게 하는 거룩한 속임수!

아내가 부른다. "상추씨 뿌려요." (2023)

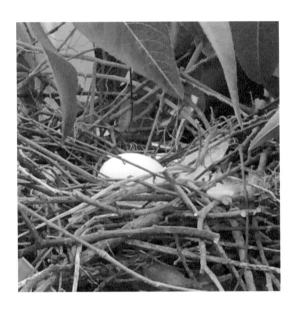

가을이 오나 봅니다.

비둘기들이 둥지를 틀고 알을 낳네요.

비둘기는 봄이 아니라 가을에 알을 품나요?

복숭아들이 다 떠나고 남은 빈 가지에

새로운 열매 열렸습니다.

노란 꽃, 빨간 꽃, 가을에 피운 꽃. 봄처럼 사람들 관심은 덜 해도 언제나처럼 그 자리에 자신의 향기를 드러내며, 열매를 맺고, 씨를 남기고, 누굴 굳이 의식하지 않고, 톨스토이 농장을 온통 터전 삼아 아름답게 살다 가리!

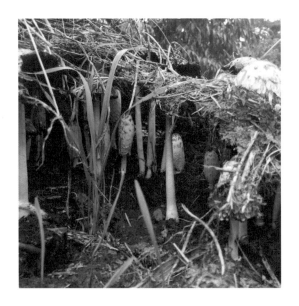

'언뜻 눈에 보이는 것이 다가 아닌….'

수확이 끝나고 한 달여, 나무와 땅 관리하느라 여전히 부산을 떨었습니다. 모든 나뭇가지에 골고루 햇볕과 바람이 들도록 전정하고, 나무들이 열매 키우느라 기진맥진한 틈을 타 기세 좋게 나무 타고 올라가는 넝쿨성 잡초들을 제거하고, 흙의 영양 상태를 확인하며 훗날을 위해 호밀 씨를 뿌렸지요. 그러다, 연장을 내려놓고 무릎 꿇고 들여다봅니다. 신비로운 땅의 세계를! 농부 6년 차, 다시 마음을 낮춥니다. 열매를 위해 내가 할 수 있는 일은 그저 '새 발의 피'일 뿐!

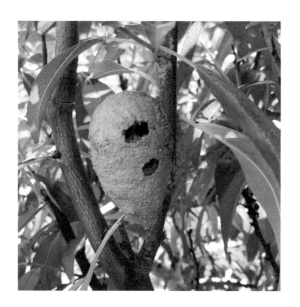

'이게 진정한 흙집…'

날씨가 제법 쌀쌀합니다. 이제 곧 농부들도 겨울 대비 월동준비에 들어갈 것입니다. 그런데 사실 농장에서 제일 먼저 겨울 준비를 하는 생명체는 벌레들이지요. 가을의 마지막 햇살도, 그 좋다는 단풍도 마다하고 내년을 위해 집을 짓고 들어갑니다. 주거 문제는 항시 우리 사회의 큰 화두인듯합니다. 집값은 집값대로, 살고 싶은 집은 그것대로 우리 모두의 관심이지요. 가을 전정을 하다 정말 멋진 집 한 채 발견했습니다. 입구를 자세히 들여다보면 안에 또 한 겹의 집이 있네요. 놀랍습니다.

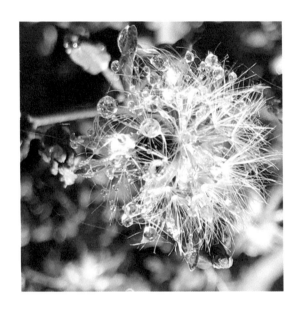

서리와 햇살이 만들어 준 아름다운 세상

한참을 자다가 아직도 깜깜한 새벽녘, 닭 소리 한번 듣고 밖에 나가보니 달빛에 온 천지가 하얗습니다. 눈이 온 거로 생각했습니다. "첫눈이 내렸네!" 기분 좋게 다시 잠들었습니다. 아침에 일어나 보니 밤새 이슬이 눈처럼 많이 내렸었습니다. 동물들 밥 챙겨주고, 닭이 낳아 놓은 알 챙겨오고, 우리 밥 먹고, 막내 아이 학교 태워다 주고, 휴, 과수원 나무들 사이를 걸었습니다. 땅은 햇살을 받아 대부분 제 색깔로 돌아갔지만, 서리와 햇살이 만들어 준 아름다운 세상이 곳곳에 남아 있습니다.

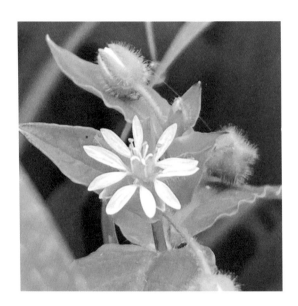

가을 끝자락과 겨울 입구에서 은근하게 거기 있어준 올해의 마지막 꽃을 봤었습니다. 이젠 된서리에 더 이상 찾을 수 없지만, 너무 작아 맡아보지 못했던 향기가 마치 초겨울 찬바람에 섞여 내 볼때기에 붙는 듯합니다. 그 꽃이 내게 보여준 소박함에 기대어 나도 소박하지만 행복한 꿈을 꾸며 넉넉하게 겨울을 맞이하렵니다.

오늘도 우리 모두에게 축복을!

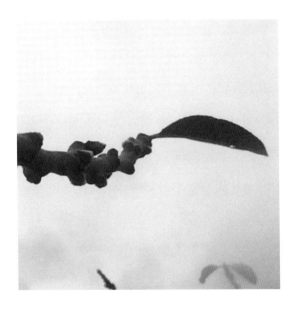

가을이 깊습니다.

나무 이파리들이 많이 떨어졌습니다. 끄트머리에 하나만 달랑 남긴 가지들도 제법 있어요. 잎이 떠나고 남은 자리엔, 바닷가 바위에 따개비처럼, 꽃눈과 잎눈이 다닥다닥 엎드려 있습니다. 앞으로 다가올 추위에 어쩌자고 그냥 저대로 두고 가는지…. 어리디어린 새끼들을 고스란히 세상에 내놓는 몇 안 되는 나무입니다. 사실 이 꽃눈과 잎눈은 지난 6월에 태어났습니다. 벌써 어른 주먹보다 더 커져 익어가는 열매들을 보고 자랐지요. "나도 내년 이때쯤이면 저렇게 익어가겠지?" 복숭아 열매는 어른을 보고자라는 아이와 같지요. 언뜻, 복숭아 맛의 비밀이 긴긴 겨울을 몸으로 받아내는 저 어린 시절에 있지 않을까 생각해 봅니다.

그 자체로 아름다운 생명이어라!

과수원을 거닐며 복숭아나무들의 상태를 살피다가 발아래 밟히는 이름 모를 풀들의 마른 꽃과 그 씨앗에 눈이 갑니다. 한땐 농부의 마음을 매우 심란하게 했던 존재들이지요. 예초기의 무지 막한 칼 날도 피해내며 당당히 제자리를 꿰찬 생명입니다. 이젠 메마른 풀 되어 밟히지만, 제 몸에 붙어 있는 마지막 씨 한 톨까지 땅에 떨어 내려고, 바람과 이슬과 비와 햇볕에 자신을 온전히 내어 맡기고 있네요. 인내를 가지고 한자리에서 오래 들여다보면, 누구에게나 말 걸어주는 아름다운 생명입니다.

 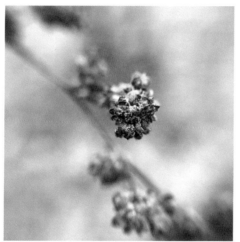

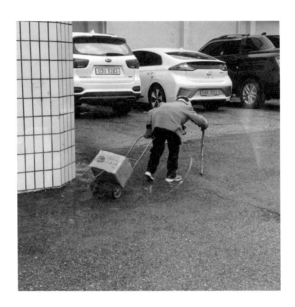

면소재지 갔다가

엄마를 뵈었습니다. 그동안 꿈속에서만 뵈었더니 오늘은 길에서 뵈었습니다. 당신 뒤에 트럭 있음을 알아차리시고 이내 비켜서셨지만, 차마 앞질러 갈 수 없어 먼저 가시라고 손 짓 하고 뒤따라가다 꿈속 에서처럼 허무하고 싶지 않아 얼른 가슴에 모셨습니다. 곱게 차려 입은 허리 굽은 엄마, 지팡이에 몸을 의지하고, 있는 힘을 다해 고구마 가득 담은 박스 끌고 갑니다. 이제 택배 값 오천 원이면 자식 집에 다녀올 수 있습니다. 예쁜 손자 손녀도 만나고 옵니다.

보고 싶다, 엄마!

함박눈이 모든 생명체들을 두텁게 덮어 버렸습니다. 서둘러 나선 해님이 이곳저곳 노크를 했지요. 가녀린 풀잎 하나 빼꼼히

"안녕하세요!"

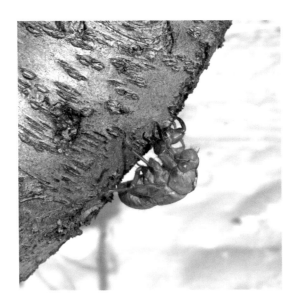

매미가

탈피하고 남겨놓은 허물입니다. 저 단계에 오기까지 3-17년, 이후 2-3주간 활동하다 죽는 다지요. 알고 보면 한 존재가 자신을 완성시킨 아름다운 흔적인데, 얼핏 보면 좀 섬찟합니다. 불현듯, 나는 허물이 많은데, 보는 이가 얼마나 섬찟할까 싶어 좀 당황했습니다. 내 것도 매미의 것처럼 나 자신을 완성시켜 가는 흔적들이면 참 좋으련만,.. 두 허물, 영어나 한자로는 전혀 다른 말이요 쓰임새인데, 우리 말로는 '내용 없는 껍데기'를 뜻하니 쓰임새가 얼추 비슷합니다. 눈 덮인 농장을 걷다 깨닫네요. 허물은 벗어야 되는 것이라고!

참 고요한 새벽입니다. 일찍 눈이 떠져 아기 예수 태어나시는 장면을 기록한 마태복음과 누가복음을 읽다가, 문득 이런 시간에 아기가 태어나셨고, 멀리서 온 동방박사들과 가까이에서 서둘러 왔을 목자들이 마구간에 들어섰겠구나 하는 생각이 들었습니다.

사진은, 예수님과 그를 따르는 신자들이 벗 되어 한 길 걷는, 참 오래된 성당에서 발견된 아이콘(성화)입니다. 그분이 그러셨던 것처럼, 한 길 걷는 벗 되어 하늘엔 영광이요, 세상엔 평화 옮기는 길 걸어가시길….

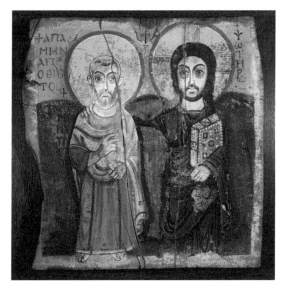

(사진: 떼제공동체)

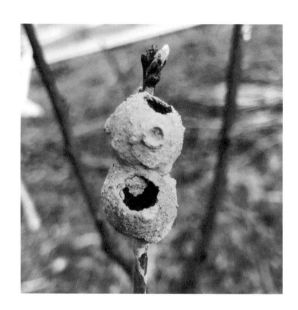

누군가에게는 너무나 따뜻한!

해님이 피곤하신가? 구름 잔뜩 낀 하늘이 제법 쌀쌀합니다. 작업복 겹겹이 껴입고, 방한화까지 챙겨 신고, 농장에 나가 전에 하던 일 계속합니다. 어제는 성탄절이라 쉬었으니까요. 비가 한두 방울 떨어지길래 못 본척했더니, 심보가 났나? 주르륵 오네요. 이런 날 농부에겐 찜질방이 최고죠. 누군가 멋진 황토찜질방을 만들어 놨습니다. "여보세요. 안에 누구 없나요? 들어가도 되나요?" 금세 마음씨 좋은 아저씨든 아주머니든 누군가 빼꼼히 문 열고, "어서 와요." 하며 손잡아 이끌어 줄 듯합니다. 들어가서 차 한잔해야지!

겨울인 듯 봄인 듯

카멜레온 날씨에 속았을까, 서둘러 나온 봄까치꽃 몽우리는 막 피려다 얼었고, 쑥이랑 이런저런 풀들도 뒤따라 나오다 '얼음!'하고 멈춰 섰습니다. 봄이 겨울에 갇힌 걸까요, 아니면 겨울이 봄을 꼭 껴안아 준걸까요? 또 저 씨앗은 왜 이제야 어디에서 날라 왔는지, 비에 짖은 가을이 시샘하듯 살포시 끼어들었습니다. 세 계절이 한 곳에 모였네요. 언제부턴가 우린 몸도 마음도 환경도 제각각 다 다른 계절을 사는 듯합니다. 누구는 쉴 때고, 누구는 서둘러야 하고, 누구는 기다려야 하고...

또 새해입니다. 여전히 행복하소서. 꼭!

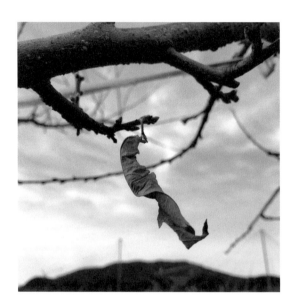

농장엔 다양한 생명이 있습니다.

눈에 보이지 않는 땅속 미생물로부터 각종 벌레, 터줏대감 고라니, 하릴없이 오가는 새들, 부지런히 땅을 뒤져 먹이를 찾는 닭과 거위, 벌거벗은 듯 의연히 서 있는 나무들까지. 이 생명이 추운 겨울을 나는 각기 저 나름의 방식들이 있지요. 오늘 작은 나뭇가지 끝, 꽃망울에 매달려 떨어질 듯 말 듯 흔들리는 마른 이파리를 발견했습니다. 하하. 저 이파리 속엔 무언가 비밀이 숨겨져 있지요. 어느 벌레의 알들이 추위를 견뎌내고 있답니다. 익충 알일까요, 해충 알일까요?

일제강점기,

어느 분이 잡지에 '조와'(弔蛙:개구리를 애도함)란 글 썼다가 혼쭐
났었습니다. 혹독한 추위로 몰살당한 개구리들 틈에 두어 마리 살
아있는 녀석들을 보고 감탄한 글인데, 조선의 희망을 이야기했다
는 이유지요. 일하다 불현듯 들리는 개구리 소리 따라가 보았습니
다. 소리도 멈추고 보이지도 않는데, 어, 알을 낳았네요. "경칩은
멀었어. 들어가 더 자. 나도 덩달아 맘이 급해 지잖아."

따뜻해도 겨울이니 겨울일 하고 있습니다. 혹 봄에 눈 와도 그땐
봄일 하겠지요. 철 따라 할 일 한다 해서 '철(에) 든다'하나요? 에헤
야 디야!

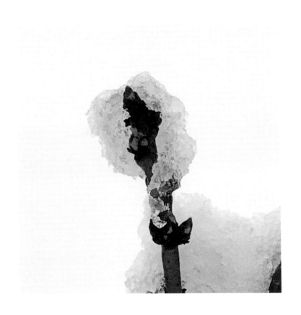

끝내 꽃을 피우리.

한여름 가장 더운 곳으로 어김없이 등장하곤 하는 우리 지역에도 오늘 폭설이 내렸습니다. 시골 우리 집 앞 초등학교는 선생님들이 못 오셔서 임시 휴교했고, 그 학교를 졸업해 이제 막 읍내 중학교에 입학한 아이는 학교가 정상 수업 중이라는 담임 선생님의 전화에도 불구하고 그냥 집에서 놀았습니다. 복사꽃은 아직 멀었는데 눈꽃을 머리에 인 꽃망울은 언뜻 면사포 둘러쓴 신부 같기도 하고, 하이얀 전례복 입고 무릎 꿇어 기도하는 수도자 같습니다. 참 행복한 날입니다.

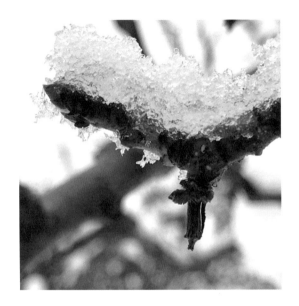

'우린 얼지 않아요!'

엊그제 눈은 모든 생명체에게 참 신기한 경험이었을 것입니다. 온종일 제 몸보다 더 두꺼운 눈을 지고 있던 저 가지는 사실 나무 밑둥치 지름이 적어도 20센티는 넘는 나무의 막내랍니다. 길이는 새끼손가락만 한데, 틀림없이 가장 품질 좋은 열매를 맺을 겁니다. 아래로 뾰족하게 나온 부분은 작년 열매의 탯줄이지요. 이번 눈은 나무들 가지에 겨우내 붙어 있던 균들을 깨끗이 씻어주고, 꽃과 잎망울의 마른 목을 축여주어서, 4월엔 훨씬 더 맑은 빛깔의 꽃을 피울 것입니다.

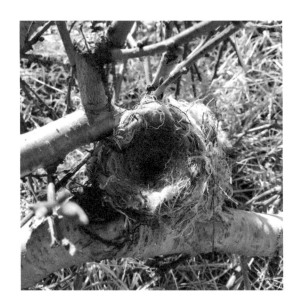

검이지루(儉而至陋)

'검소하나 누추하지 않게!' 겨울엔, 지난해 새들이 살림을 차렸던 다양한 둥지들을 볼 수 있습니다. 나무들이 벌거숭이니 본래 숨겨져 있던 보금자리들이 빤히 다 들여다보이지요. 작아도 야무진 것, 크고 투박한 것, 나뭇가지로만 지은 것, 실만 모아다 지은 것, 짓다가 무슨 이유인지 그만둔 것, 사진처럼 실내 인테리어가 되어 있는 것 등. 참 다양하지요. 공동체 주택을 짓기 위해 건축사님께 부탁드렸습니다. 검소해도 누추하지 않게 해 주시라고요. 둥지처럼 들여다보아도 부끄럽지 않도록요. (2018)

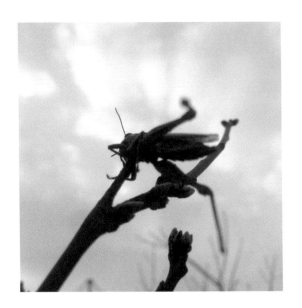

'메뚜기의 꿈?'

이 메뚜기는 겨우 내내 어찌 저토록 높은 나무꼭대기에 올라앉아 있었던 걸까요? 무리를 떠나 높이 높이 날아올랐던 그 숭고한 갈매기처럼, 벌레 한 마리보다 더 고귀한 이상을 찾아 뛰어오른 것일까요? '메뚜기도 한철'이라며 천박한 자본주의에 휘둘리는 우리네 인간들에게 자기 종족의 이름을 더럽히지 말라 항거라도 하는 걸까요? 하늘을 나는듯한 저 화석화된 메뚜기는 사실, 지난가을, 어느 작은 새가 먹이로 남겨둔 것이지요. 알고 보면, 즐겁기도 하고 슬프기도 한 두 이야기가 담겨있답니다.

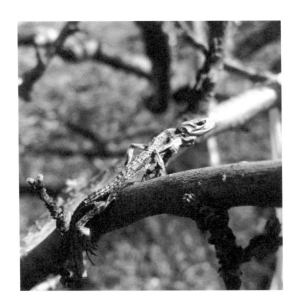

새들도

먹이를 저장해 놓는다는 사실을 아시나요? 텔레비전 방송 '동물의 왕국' 같은 프로그램을 보면, 호랑이나 사자가 사냥해 잡은 짐승을 먹다 남기고는 어딘가에 숨기거나 나무 위에 올려놓지요. 다람쥐는 도토리를 땅속에 숨기고요. 어떤 새가 도마뱀을 잡아 나뭇가지 위에 걸쳐 놓았었네요. 아마 다음에 먹으려 했거나 사랑하는 짝을 위해 몰래 숨겨두었었는지도 모르지요. 그런데, 고만 깜빡했는지, 둔 곳을 찾지 못했는지, 누군가에게 줄 이유가 없어져 버렸는지···. 그대로 말라버렸네요.

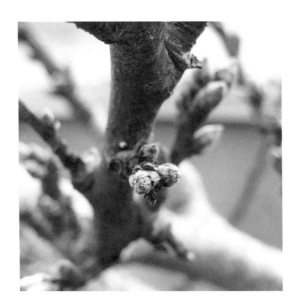

'그늘 걷어내기'

요즘 나무 전정 중입니다. 톱으로 과감하게 잘라내기도 하지만, 대부분 전정 가위로 소심하게 솎아내며 짧게 잘라주지요. 중요한 건, 앞으로 열매 맺을 어린 가지들이 모두 햇볕과 바람을 골고루 쐬게 하는 것입니다. 그늘에선 아무리 좋은 거름도 소용없거든요. (한가운데 어린 가지는 햇볕을 못 받아 이미 죽었습니다.) 나무를 가꾸다 가끔 가슴이 철렁합니다. 아빠 노릇, 선생 노릇 제대로 하는가 싶어서지요. 그늘을 걷어내 줄 줄만 알아도 참 좋겠습니다. 농부 6년 차가 되니 나무도 사람도 전엔 보이지 않던 것이 자꾸 보이네요.

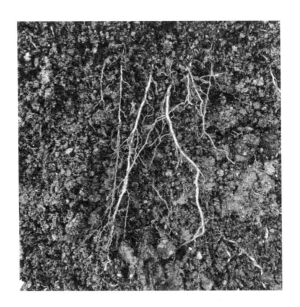

"뿌리 깊은 나무는

바람에도 흔들리지 않기에, 그 꽃이 아름답고 그 열매도 성하도다." 용비어천가의 한 대목입니다. 나무를 빗대어 나라의 근간을 이야기한 것이지요. 실제로 나무는 굵은 뿌리가 제 키만큼 땅속 깊이 밑으로 뻗어 내려가야 하고, 잔뿌리들은 제 가지 넓이만큼 옆으로 쭉 뻗어나가야 한답니다. 뿌리가 깊고 넓은 곳에서 영양분을 얻은 만큼 그 열매의 맛과 향 역시 그렇지 않겠습니까. 농장 흙을 손으로 헤집다 옆으로 뻗어나간 뿌리를 발견하곤 흠칫 놀라 제 삶을 물었습니다. 아하!

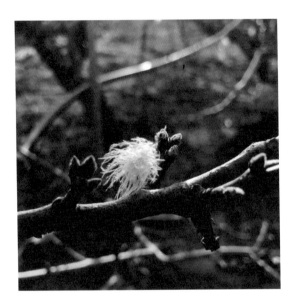

웬일인지 올겨울엔

농장의 닭들이 알을 낳습니다. 그런데 얼마나 추운지 알을 꺼내 보면 이미 꽁꽁 언 상태에서 터져 있곤 합니다. 암탉들이 그 사실을 알려나요? 복숭아 어린 꽃망울들도 올겨울 추위는 참 힘겨운 듯합니다. 어린 가지들이 꽃망울들을 추위에서 지키려는 듯, 새털 잠바를 서로 돌려가며 입네요.

"언니, 이젠 언니가 입어."

"아냐, 괜찮아. 네가 더 입어."

"언니도 춥잖아. 자, 어서 받아."

참! 얼어 터진 달걀, 부침했더니 작은 호떡처럼 되네요.

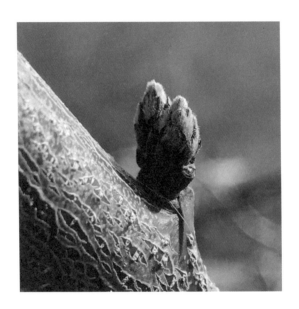

봄이 가까이 있네요.

봄이 들어오는 날에도 바람은 참 매서웠었습니다. 그런 날이면 농부들은 오히려 느긋합니다. 아직 농사일을 서두를 필요 없기 때문이지요. 춥다는 핑계로 여유 부리기 딱 좋습니다. 그런데, 오늘 아침 공기엔 따스한 맛이 들어있다 싶더니, 아하, 그 이유를 알겠습니다. 나무 등에 엎드려 잔뜩 움츠려 있던 꽃과 잎 몽우리들이 허리를 쭉 폈네요. 가슴 뭉클한 반가움이랄까요? 그도 잠시, 이제 서서히 바빠지겠습니다. 좀 긴장해야겠어요. 설이네요.

벗님들, 우리도 허리 쭉 펴고 살아요.

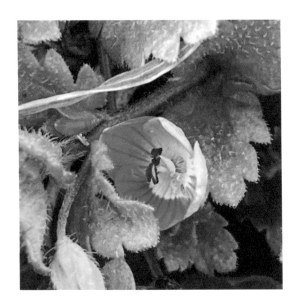

와,

봄을 보았습니다. 올 듯 말듯, 온 듯 안 온 듯, 한참을 찾았었습니다. 그러다 오늘 드디어 복숭아나무 전지 전정하다 까딱 발에 밟힐 뻔한 봄을 보았습니다. 참 반가웠습니다. 무릎 꿇고 고이 맞이하였습니다. 봄의 전령, '봄까치꽃'이 피었습니다. 지름이 1센티나 겨우 되려나요? 지금은 드문드문 몇 개 피질 않아, 일부러 찾지 않는 이상 눈에 띄기 쉽지 않습니다. 그러다 어느새 지천에 무리 지어 피어나겠지요. 그땐 환호성을 지릅니다. "야, 봄이다!"

예쁜 선생님 엿보는 부끄럼 잘 타는 아이처럼, 봄이 빼꼼히 내다보네요.

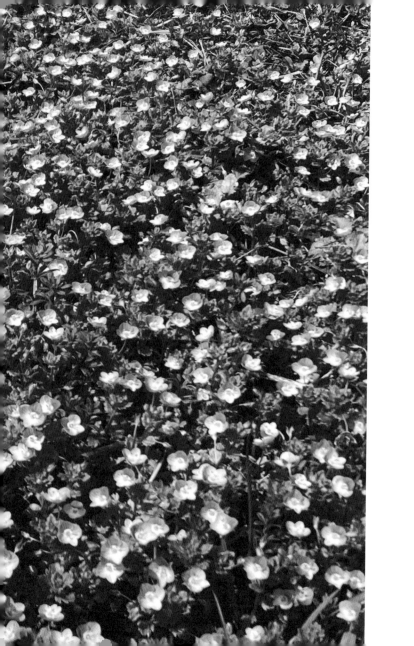

"야, 봄이다!"

까치 울면 반가운 손님 오신다 했는데, 봄 손님 모시고 오니 봄까치꽃인가요? 겨울은 아닌데 뭔가 참 허전했던 이유를 이제야 알아차렸습니다. 엊그제 내린 비가 농부에겐 꿀 비라 말씀드렸는데, 오늘 농장에 나가보니 지천이 봄까치꽃에 꿀벌들 환호하는 소리입니다. 정녕, 봄은 소리와 꽃이 함께 어우러져 오는가 봅니다. 그 소리에 저의 호들갑도 보탭니다. 오서서, 꽃과 벌과 새와 밤하늘 별과 함께 '봄의 교향악'을 울려 보시지 않으렵니까? 누추하지만 이슬 피할 곳은 있습니다. 초대합니다.

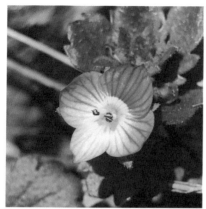

분명

아직 때가 아닌데 민들레가 땅에 바짝 엎드린 채 꽃을 피웠습니다. 아마 최대한 찬 공기를 피하려는 것이겠지요. "안녕, 일찍 철에 들었구나!" 또 담 밑에 꽃 봉우리는 언뜻 민들레 같은, 그런데 아닌, 잎은 엉겅퀴 같은, 그런데 아닌, 꽃 한송이 피었습니다. 참 양지바른 곳에서 눈부시게! "네 이름은 뭐니?" 어렵게 한 다리 건너 꽃을 잘 아시는 벗님에게 물어보니 '큰방가지똥'이라 합니다. 누구 아는 사람 없으면 그냥 '너도 민들레,' 혹은 '나도 엉겅퀴' 정도로 이름 붙여주려 했는데, 이미 자신의 이름을 가지고 있네요. 그렇지, 닮았다고 내가 너인 게 아니고, 안 닮았다고 내가 너와 상관없는 게 아니지! 오늘도 자연에서 배웁니다.

그저

밟히기만 할 건 아닌데. 일하다 정오 알람이 울리면 풀밭에 앉아 잠시 하늘을 봅니다. 다시 일어서다 문득 내 발에 짓밟힌 쑥에 멈칫했습니다. 곧바로, "연탄재 함부로 발로 차지 마라. 너는 누구에게 한 번이라도 뜨거운 사람이었느냐."는 안도현의 시구 한 구절이 떠오르더군요. 쑥에게 좀 부끄러웠나 봅니다. 두 주전, 누이가 농장에 막 올라온 쑥을 캐 끓여 주신 쑥국 먹고 기운을 차린 적 있습니다. 그래, 생각 없이 쑥 밟지 마. 너는 누구에게 한 번이라도 약이 되어 준 사람이었느냐. 지천에 스승이 가득하니, 배움이 끝없네요.

드라마

'우리들의 블루스'에서 옥동은 참 기구한 운명의 여인입니다. 그녀의 눈은 평생 바다 쪽으로 고정되어 있습니다. 바다는 한시도 눈을 떼서는 안 되는 곳, 생존 그 자체이지요. 엄마를 끔찍이 미워한 아들 동석과 생의 마지막 여행을 하다 바다 반대편에 한라산이 있다는 사실에 깜짝 놀랍니다. 그리고 기어코 한라산에 올라갑니다. 한 곳만 보았던 게 너무 억울해서…. 두 달째 나무만 보다 문득 하늘을 보았습니다. 커다란 독수리 두 마리가 머리 위를 빙빙 돌고 있습니다. 나도 저들도 놀랐습니다. 서로의 마음을 들킨 걸까요? "하늘에서도 하늘 보니?"

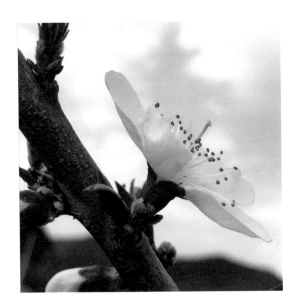

'너도 해바라기?'

농장의 꽃들이 올핸 약간 늦습니다. 아마 때늦은 폭설에 차가운 공기가 자꾸 주변을 머뭇거린 탓일 겁니다. 그런데, 참 당당하게, 홀로 하늘을 다 담아내기라도 하려는 듯, 저렇게 피어있는 복사꽃은 무엇일까요. 언뜻, 하늘을 나는 하얀 돛단배에 키다리 선생님과 아이들이 한껏 타고 있는 듯도 하고, 놀이공원에서 청소년들이 빙빙 잡아 도는 접시를 타며 괴성을 지르는 듯도 하네요. 아니면, 나무가 우주와 대화하기 위해 몰래 세워 놓은 꽃처럼 생긴 접시안테나를 농부가 찾아버린 것일까요?

한해 복숭아 농사를 짓는 모든 과정을 빌어 한 농부의 삶을 이야기 하고 싶었습니다. 복숭아가 움트고 꽃이 피고 이파리가 자라고 열 매가 맺어 익어가고 판매하고 가을을 지나 겨울이 되고 다시 봄이 찾아오는 과정에서 만나는 벗들과 생명체들이 끝없이 농부에게 물 었습니다. 그 질문들은 결국 두 가지입니다. "너는 누구니?" "농사 짓는 이유는 뭐니?" 여기에 뭐라 대답해야 할지 고민하는 시간이 농부로 살아가는 이유가 되었습니다. 그렇게 10년이 지났습니다. 제가 찾은 최선의 답은 "농부가 되니 보이는 게 많아 좋아!" 곧 책 에 담은 목격(사진)과 사유(글)입니다.

지난 10년 동안 농산물을 구매하는 고객들에게 편지를 썼습니다. 인터넷 매체를 이용하다 보니 사진 크기와 글자 수에 제한이 있었습니다. 그래서 사진을 고를 때도, 글을 쓸 때도 생각을 많이 하고, 하고 싶은 말을 잘 골라야 했습니다. 이 책에 수록할 이야기들도 신중하게 골랐습니다. 첫 장부터 마지막 장까지 파노라마이듯 이야기이듯 자연스레 시냇물처럼 흐르길 바랐습니다. 이번 기회에 아직 정리되지 않은 컴퓨터와 기억 속에 쌓아둔 것들을 이 시냇물에 흘려보내야겠습니다.

사진이든 글이든 어느 때고 찍고 쓰고 싶을 때 술술 나온 건 아닙니다. 어느 해는 쏟아내듯 쓰기도 했지만, 겨우, 억지로 한 편 쓰고 지나간 해도 있습니다. 농부가 게을러서도 딴짓해서도 아닌데, 하늘을 보아도 나무를 보아도 땅을 보아도 아무것도 보이지 않았습니다. 그만큼 힘들었던 것이지요. 몸이 힘든 건 금방 회복되었습니다. 쉬고 맛있는 것 먹으면 되니까요. 그런데 맘이 힘들 땐 내 맘대로 잘 안됐습니다. 끝이 잘 안 보이기도 했고요.

사진과 글들이 생산된 장소는, 경상북도 경산과 충청남도 부여 두 곳입니다. 2014년부터 2018년까지는 경산에서, 2019년 이후부터는 부여에서 농사를 지었지요. 따라서 책에 올린 사진과 글들은 찍히고 쓰인 시간 또는 장소의 순서가 아니라 사진과 글에 담아진 계절의 순서를 따랐습니다. 그래서 오래된 사진-글과 비교적 최근의 사진-글이 섞여 있습니다. 사진-글의 생산 시기와 장소는 밝히지 않았는데, 읽는 분들에게 조금 도움이 될까 싶어 몇 개는 년도 만 표기했습니다. 모든 사진과 글은 서로 짝입니다. 그리고 사진이 먼저입니다. 낮에 일하다 무엇인가 언뜻 보게 되면 얼른 가슴과 핸드폰으로 찍어 두었다가 밤에 그 본 것을 곱씹으며 써 내려갔습니다. 시간이 오래 걸렸습니다.

이 책을 내기로 마음먹기까지 이런저런 생각이 많아 오래 걸렸습니다. 실제로 원고를 출판사로 넘겼다가 다시 거두어들이기도 했는데, 마음속으로는 수십 번을 냈다 거두기를 반복했습니다. 아마 이번에 원고가 제 손을 진짜 떠나도 '뭔가 해냈다'는 뿌듯함과 '괜히 불필요한 일했다'는 후회 사이를 계속 왔다 갔다 할 듯합니다. 그래도 책을 내는 것은, 이 땅(지구촌 곳곳) 농부들의 삶을 알아주고 싶고, 농부를 응원해준 벗님들에게, '나'를 참아내 준 가족들에게, 여기까지 와준 나 자신에게 꼭 하고 싶은 말이 있기 때문입니다.

"고맙습니다!" "고맙다!" "고마워!"

톨스토이 농장의 사계절

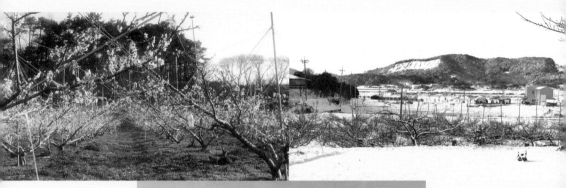

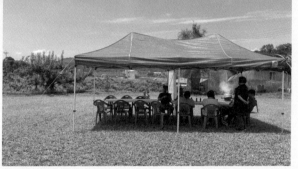

143